BEGEGNUNGEN

Isolde Frepoli im Ägyptischen Museum München

25. Juni 2017–7. Januar 2018

Sandstein Verlag

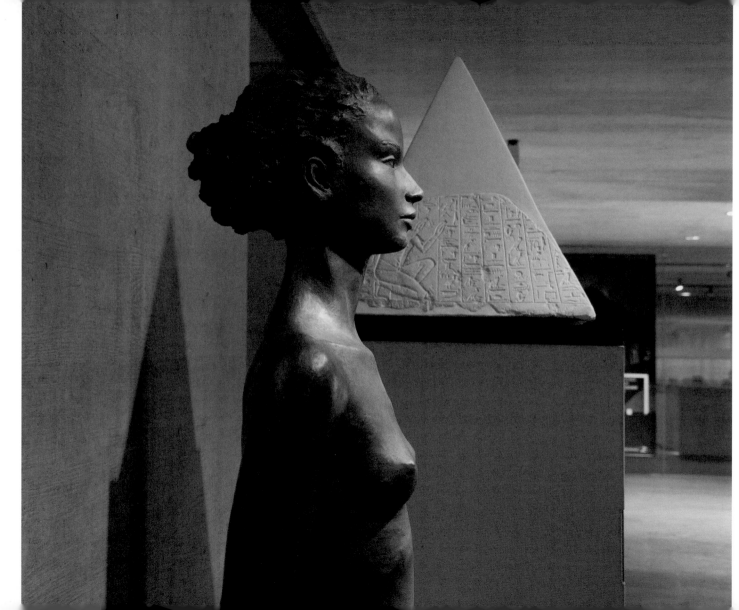

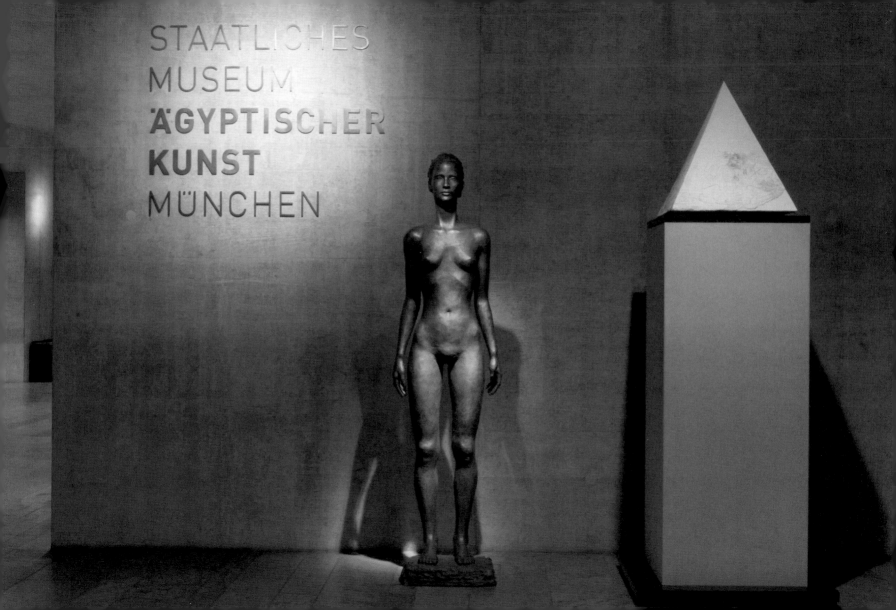

STAATLICHES
MUSEUM
ÄGYPTISCHER
KUNST
MÜNCHEN

WESENSVERWANDT

Skulpturen von Isolde Frepoli im Ägyptischen Museum München

Dietrich Wildung

»Kunst ist nicht modern, sondern immer.« Diese ungewöhnliche Äußerung des am 17. Mai 2017 in Berlin verstorbenen Malers und Bildhauers Johannes Grützke lässt sich auf das künstlerische Selbstverständnis des Staatlichen Museums Ägyptischer Kunst München beziehen, inhaltlich identisch mit Maurizio Nannuccis ALL ART HAS BEEN CONTEMPORARY, das programmatisch am Anfang des Rundgangs durch das Museum steht. Sowohl die Einbettung des Ägyptischen Museums in das Kunstareal als auch die Öffnung des Museums und seines Vorfelds für die Präsentation moderner und zeitgenössischer Kunst unterstreichen, dass Johannes Grützkes »immer« auch für Altägypten gilt.

Dass diese Öffnung des Ägyptischen Museums zur Moderne nicht immer auf Verständnis stößt, erleben wir an Reaktionen auf die Skulptur »Present Continuous« des niederländischen Künstlers Henk Visch, die auf dem Freigelände vor der Hochschule für Fernsehen und Film steht und ihren roten Gedankenstrahl hinuntersendet in die im Untergrund liegenden Räume des Museums.

Die ab Ende Juni inmitten der Dauerausstellung des Ägyptischen Museums München stehenden Werke von Isolde Frepoli laden dazu ein, ägyptische Skulptur »ohne historischen Ballast« (Thomas Mann) als nicht zeitgebundene künstlerische Form zu betrachten. Die in Savona an der ligurischen Riviera geborene, seit Jahrzehnten in Deutschland lebende und arbeitende Künstlerin, Meisterschülerin der Münchner Akademie der Künste, hat bei der Arbeit an ihren Statuen und Büsten nie das alte Ägypten vor Augen; und doch treten die Analogien zwischen ihren rundplastischen Bildnissen und den Statuen Ägyptens im direkten Neben- und Miteinander der Präsentation im Museum unmittelbar in Erscheinung. Für Altägypten und die Moderne ist diese Begegnung gleichermaßen aufschlussreich.

Die oft nackten Frauenfiguren von Isolde Frepoli schaffen um sich einen Raum der Unberührbarkeit. Der virtuelle, unsichtbare Raum, in den diese Statuen gestellt sind, ist ein Spezifikum der altägyptischen Plastiken. Im Ägyptischen Museum macht die Präsentation der antiken Skulpturen in großen, weiten Vitrinen mit deutlich sichtbaren

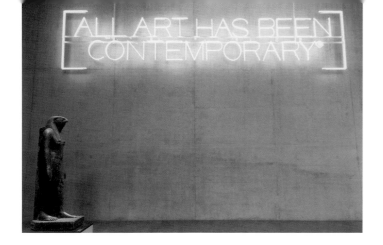

Kanten und auf kubischen Sockeln diese Raumhaltigkeit der Figuren erlebbar. Bei ägyptischen Statuen ist der Raum, in den sie gestellt sind, ein wesentliches Bildmotiv, das sich im Rückenpfeiler und der rechteckigen Basis artikuliert. Auch Isolde Frepolis Figuren stehen auf rechteckigen Basisplatten und beziehen aus ihnen ihre Monumentalität. Weder die griechische noch die römische Skulptur kennt diese Thematisierung des Raumes, und sie findet sich in der abendländischen Kunst konsequent angewendet erst im 20. Jahrhundert – in den Skulpturen Alberto Giacomettis, des »ägyptischsten« Künstlers der Moderne, und in den Gemälden von Francis Bacon.

Die Verortung der Statuen von Isolde Frepoli in einem unsichtbaren Kubus verleiht ihnen neben einer ausgeprägten Monumentalität eine strenge Frontalität. Der Betrachter wird unwillkürlich in eine Sichtachse gezogen, die vom Blick der Figur vorgegeben ist. Wie vor einer ägyptischen Statue wird der Betrachter zum Betrachteten, fühlt sich beobachtet, kann sich den auf ihn gerichteten Augen nicht entziehen. Die Intensität des dadurch entstehenden Zwiegesprächs zwischen Kunstwerk und Betrachter hebt die zeitliche Distanz zwischen Altägypten und heute auf, macht den Dialog zeitlos. Die Skulpturen Isolde Frepolis und der altägyptischen Bildhauer begegnen sich in jenem überzeitlichen »Immer«, das Johannes Grützke formuliert hat.

Dass Frepolis Statuen individuelle Personen darstellen, ist ein weiterer Bezugspunkt zur Plastik der Ägypter. Sei es in der Gestaltung der Gesichter oder in den hieroglyphischen Namensaufschriften – ägyptische Statuen stellen Individuen dar. Die von Isolde Frepoli Porträtierten sind einerseits in ihrer strengen Haltung der Beliebigkeit des Augenblicks entzogen, andererseits in der Ausprägung ihrer Gesichter höchst gegenwärtig. Trotz dieser individualisierenden Note sind die Figuren nicht realistisch. Ihre überschlanken Körper schaffen ein eigenständiges starkes Frauenbild – modern und klassisch zugleich. Diese Spannung zwischen Idealisierung und Individualität ist auch in der ägyptischen Plastik die Grundlage einer über mehr als drei Jahrtausende während Lebendigkeit künstlerischen Schaffens.

Ob die Künstlerin sich wohl in diesen Gedanken des Ägyptologen wiedererkennt?

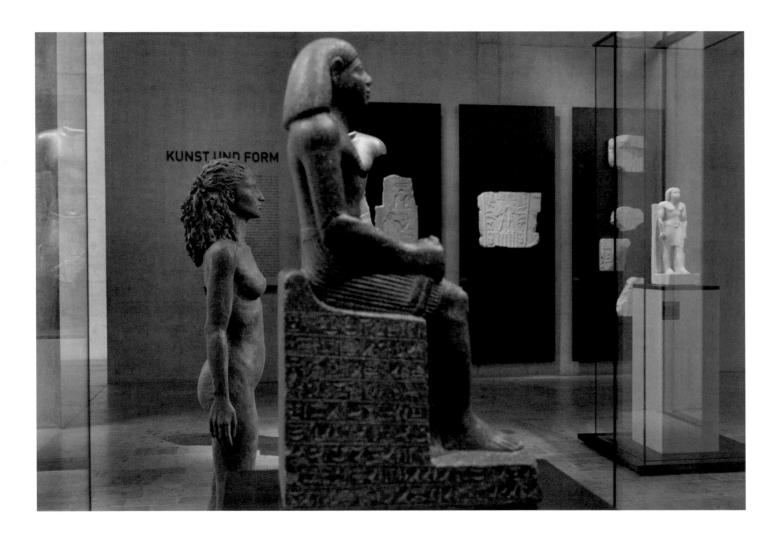

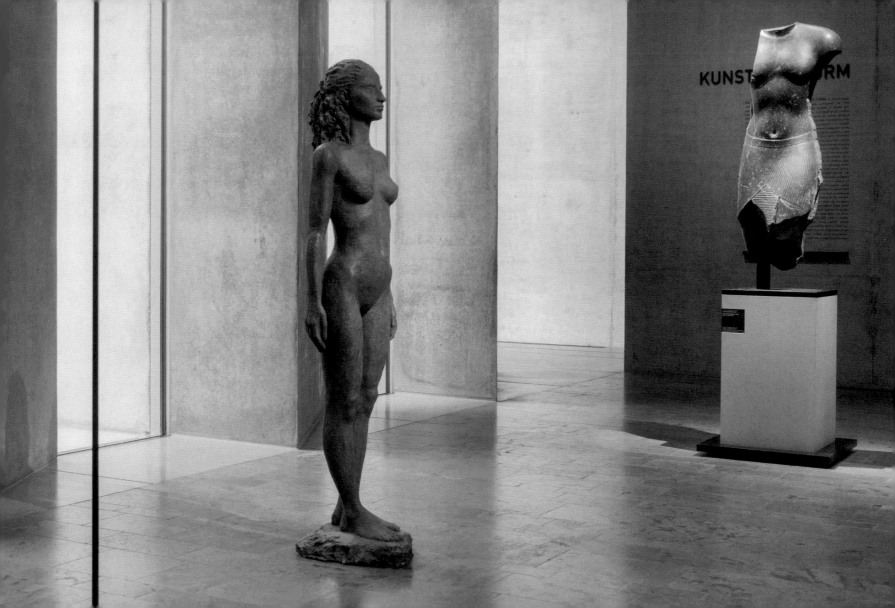

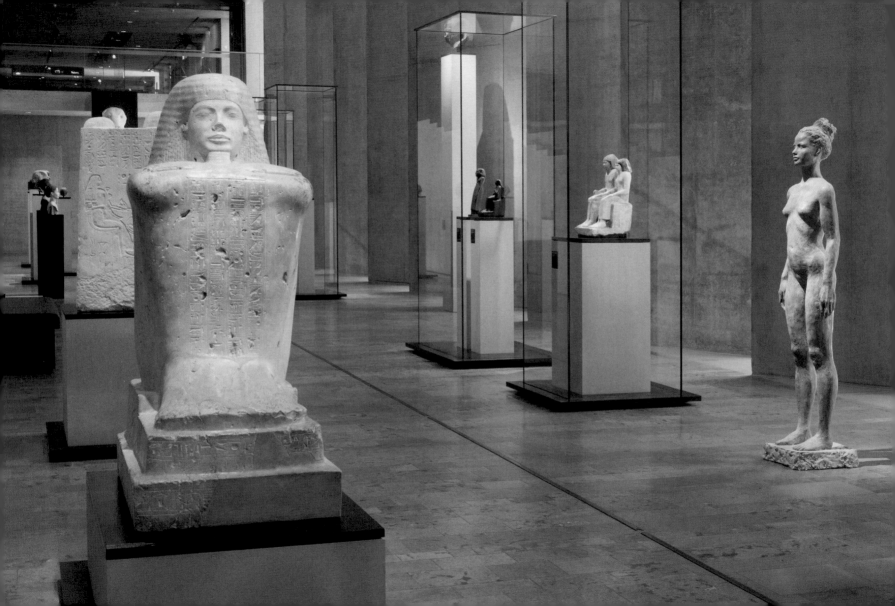

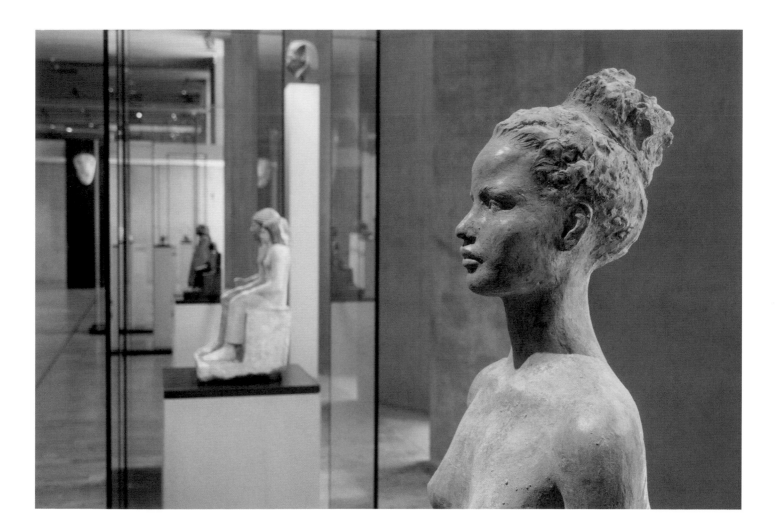

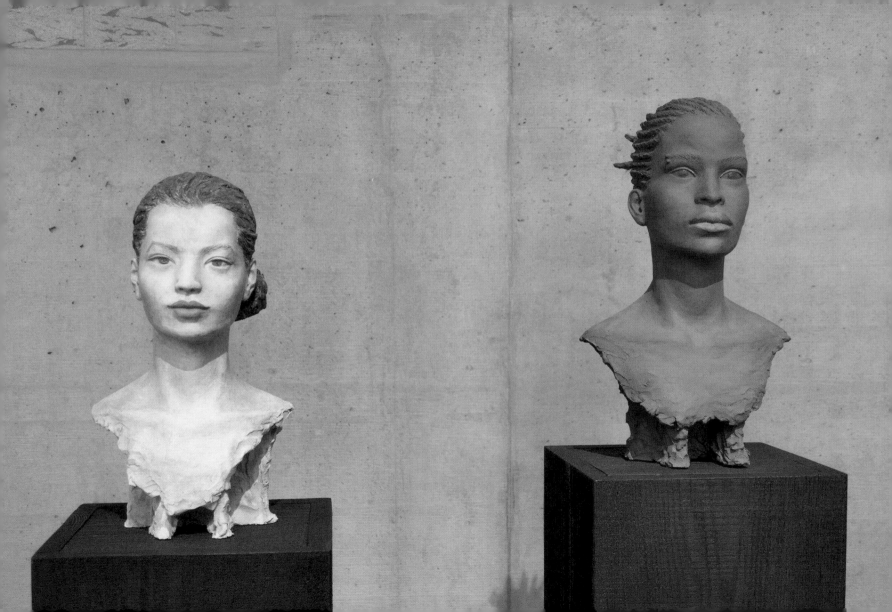

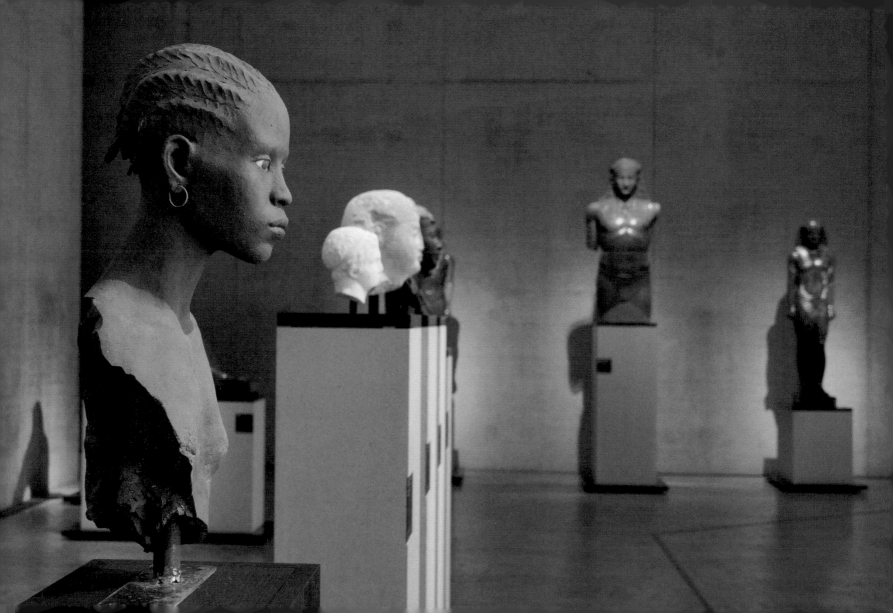

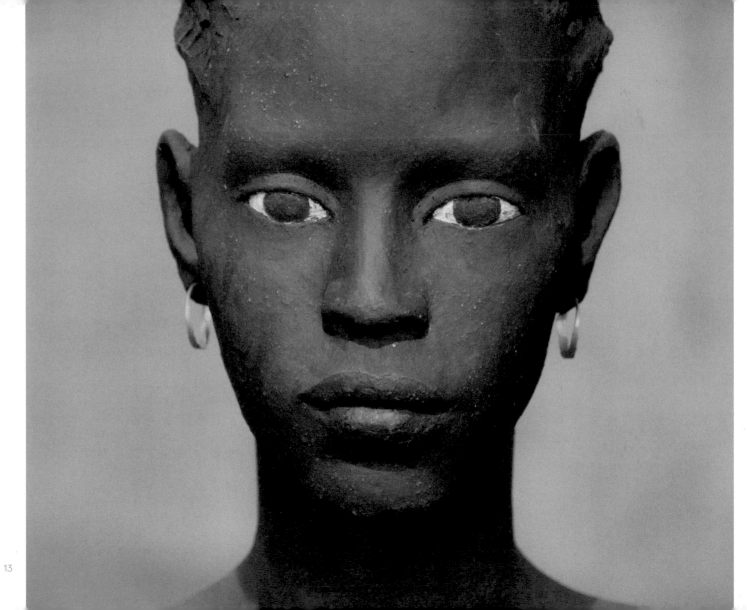

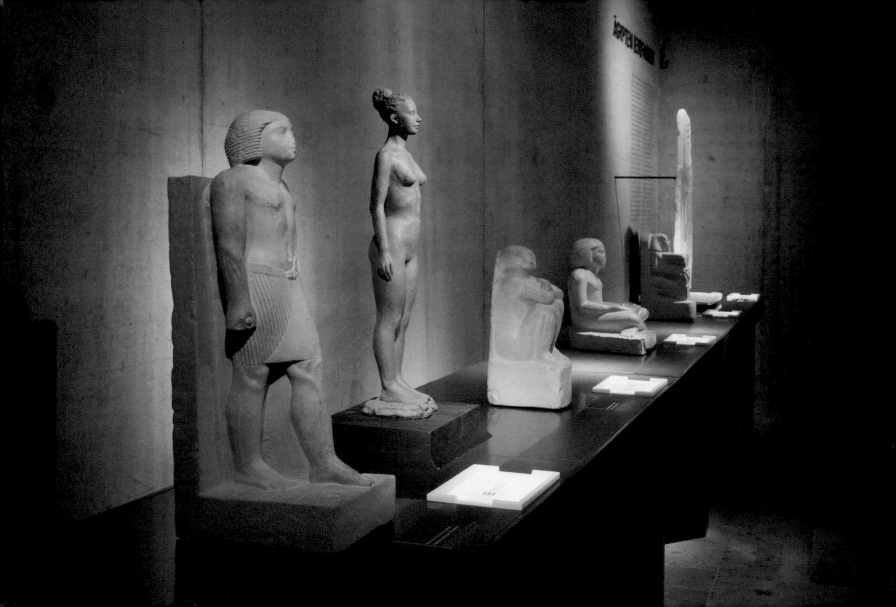

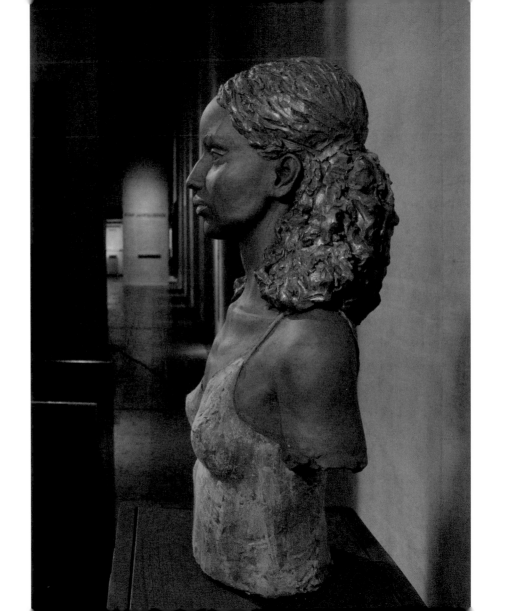

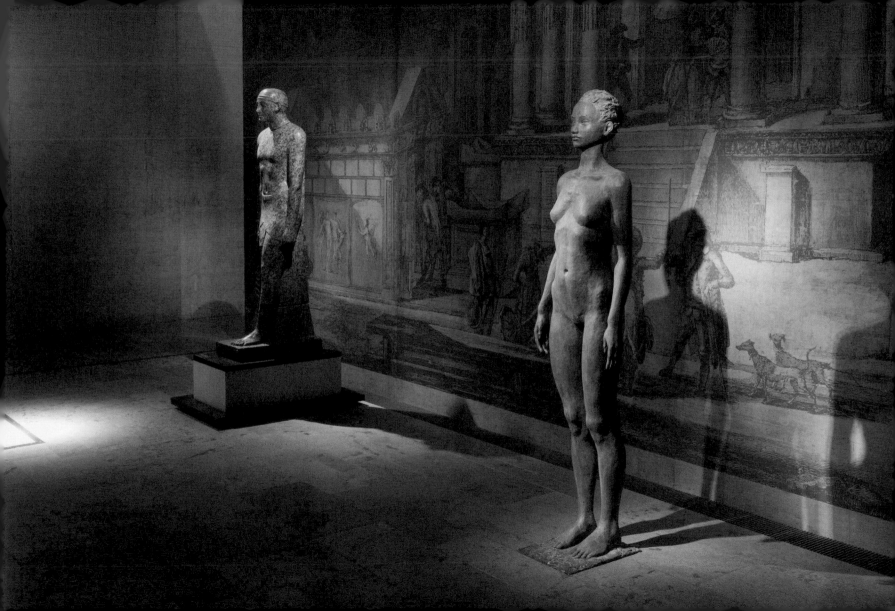

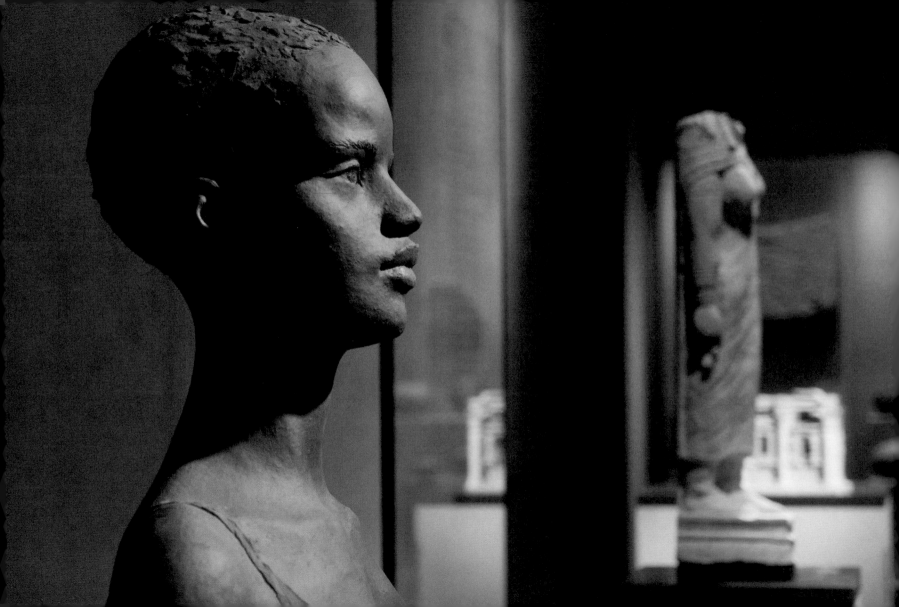

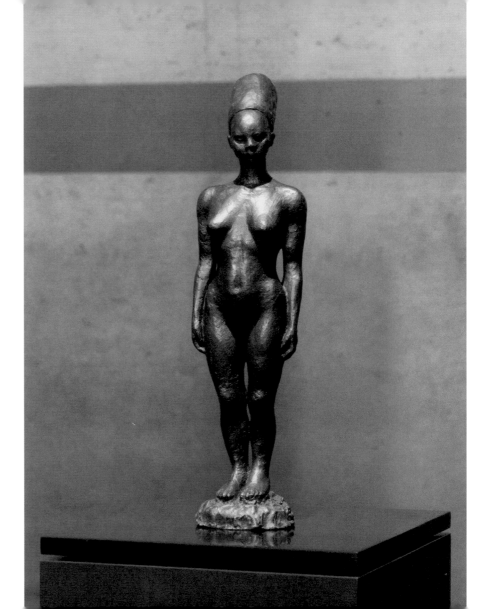

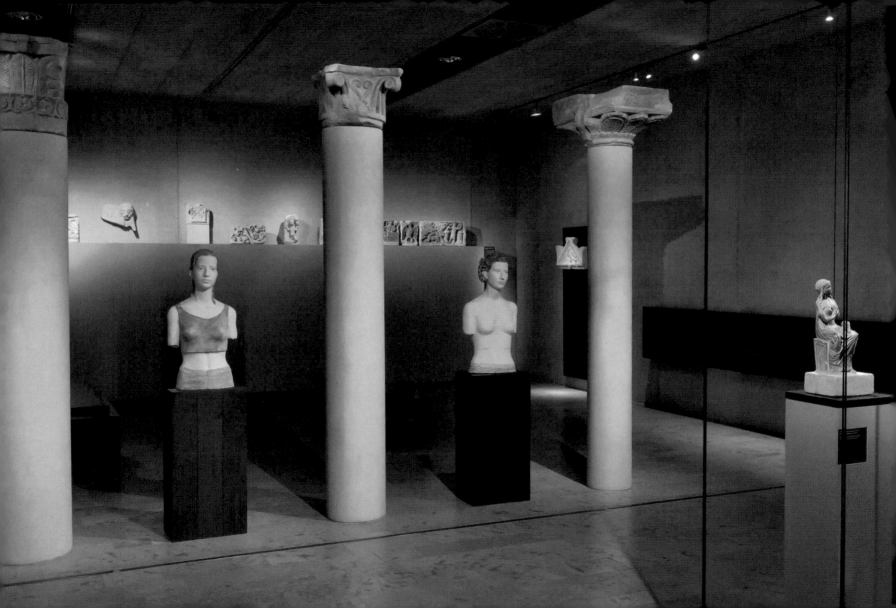

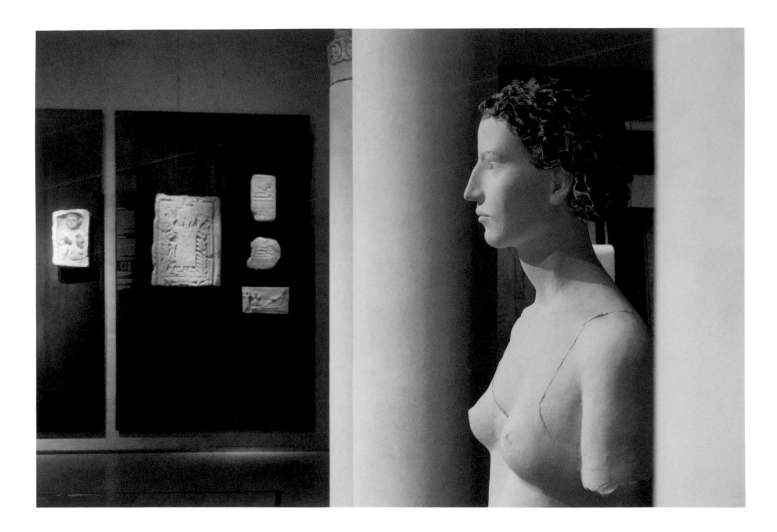

BILDLISTE

Cover | Purple · Bronze · 170 cm · 2012

S. 2 und 3 | Stehende · Bronze · 165 cm · 2012

S. 6 und 7 | Schreitende · Steinguss, getönt · 170 cm · 1999

S. 8 und 9 | Stehende · Steinguss, getönt · 174 cm · 2011

S. 11 | Asiatin · Terrakotta, engobiert · 39 × 24 × 20 cm · 2014
Jó · Terrakotta, engobiert · 44 × 27 × 29 cm · 2002
(Privatsammlung)

S. 12 und 13 | Jeanne · Terrakotta, engobiert ·
37 × 19 × 22 cm · 1992 (Privatsammlung)

S. 14 | Kleine Stehende · Terrakotta · 40 cm · 2012

S. 15 | Junge Berlinerin · Terrakotta, engobiert ·
58 × 34 × 29 cm · 2016

S. 17 | Asiatin · Gips, getönt · 165 cm · 2014

S. 18 | Abeje · Terrakotta, engobiert · 60 × 30 × 23 cm · 2014

S. 19 | Kleine Stehende · Bronze · 26 cm · 2015
(Sammlung R. Hartinger)

S. 20 und 21 | Silvia mit Zopf · Terrakotta, engobiert ·
80 × 41 × 30 cm · 2003
Isabella · Terrakotta, engobiert · 79 x 40 x 27 cm · 2004

Rückseite | Rahel · Steinguss, getönt · 174 cm · 2008

ISOLDE FREPOL

geboren 1961 in Savona, Italien, wuchs in Rom auf und übersiedelte nach dem Abitur nach Deutschland. Sie studierte ab 1983 Bildhauerei an der Akademie der Bildenden Künste München und war zwischen 1987 und 1989 erst Meisterschülerin, dann Assistentin bei Prof. Erich Koch. 2005 war sie Lehrbeauftragte an der Universität Bielefeld. Isolde Frepoli arbeitet seit 1990 als freischaffende Bildhauerin und lebt seit 1993 in Schlangen, Nordrhein-Westfalen.

Ausstellungen (Auswahl)

1989 »Accademia Amiata«, Arcidosso (I)
1995 »Der Blick in den Spiegel«, Städtische Galerie in der Reithalle, Schloß Neuhaus
1996 »Der Mensch in seinem Raum«, Innenministerium NRW, Düsseldorf
1997 »Das Ich und das Selbst«, Köpfe und Torsi, Robert-Koepke-Haus, Schwalenberg
1999 »10.01 Kunst in OWL«, Kunsthalle Bielefeld
2000 »Köpfe«, Lippisches Landesmuseum, Detmold
2001 »WegZiehen«, Frauenmuseum, Bonn
2002 »Dialoge«, Bielefelder Kunstverein
2003 »Portraitbüsten«, Künstlerhaus Hooksiel
2004 »9. Triennale Kleinplastik«, Fellbach
2006 »Portraits«, ZIF Bielefeld,
 »Aus Erde geschaffen.« Stadtmuseum Crailsheim
2008 »Bildnisse«, Kunstverein Oerlinghausen
2011 »Figuren und Portraits«, Kunstverein Lemgo
2014 »Persona«, Galerie Frank Schlag & Cie., Essen
2016 »Stills«, Kunstverein Coburg
 »Stills«, Stadtmusem Beckum
 »Kopf und Kragen«, Galerie der Stadt Backnang
2017 »Stills«, Stadtmuseum Siegburg
 »Gegenüber«, Kunstverein Region Heinsberg
 »Begegnungen«, Staatliches Museum für Ägyptische Kunst München

Preise und Stipendien

1989 Jubiläums-Stipendien-Stiftung der Akademie der Bildenden Künste, München
1996 Stipendium der Gemeinde Wangerland
1996 Melitta Förderpreis für Bildende Kunst, Minden
2016 Künstlerdorf Schöppingen

Kataloge

»Köpfe«, Lippisches Landesmuseum, Detmold 2000
»Bildnisse«, Kerber Verlag, Bielefeld 2008
»Stills«, Sandstein Verlag, Dresden 2016

IMPRESSUM

© 2017 Sandstein Verlag, Dresden
und Isolde Frepoli

Herausgeber
Isolde Frepoli

Gestaltung
Simone Antonia Deutsch, Sandstein Verlag

Satz und Reprografie
Simone Antonia Deutsch, Jana Neumann,
Sandstein Verlag

Druck und Verarbeitung
Stoba-Druck GmbH, Lampertswalde

Bildnachweis
Alle Fotos: Moritz Groß
© Isolde Frepoli
© VG Bild-Kunst 2017

Die Deutsche Nationalbibliothek verzeich-
net diese Publikation in der Deutschen
Nationalbibliografie; detaillierte biblio-
grafische Daten sind im Internet über
http://dnb.ddb.de abrufbar.

www.sandstein-verlag.de
ISBN 978-3-95498-356-8

Dank an die Förderer

www.bildgiesserei-richard-barth.de